CE DOCUMENT A

**PHOT. BIBL.
REPRODUCTION INTER**

LES OEUVRES PROT]
TION SUR LA PROPRIÉTE
QUE (LOI DU 11 MARS 19
REPRODUITES SANS AUT
OU DE SES AYANTS DROI

DANS L'INTÉRÊT DE I
THÈQUE NATIONALE TIEN'
RELATIFS AUX MANUSCRI'

ELLE PRIE LES UTIL
MICROFILM DE LUI SIGN.
QU'ILS ENTREPRENDRAIF
L'AIDE DE CE DOCUMENT

NAT. PARIS
ITE SANS AUTORISATION.

'GÉES PAR LA LÉGISLA-
LITTÉRAIRE ET ARTISTI-
57) NE PEUVENT ÊTRE
ORISATION DE L'AUTEUR
.

A RECHERCHE LA BIBLIO-
UN FICHIER DES TRAVAUX
S QU'ELLE CONSERVE.
ISATEURS DU PRÉSENT
LER LES ÉTUDES
NT ET PUBLIERAIENT A

DE FRANCE

DEPARTEMENT
DES LIVRES IMPRIMES

FILMOTHEQUE DE SECURITE

79

L'Homme

Entier

R 115351

Cde : 23568 Volts : M7 JAG : 12,5
Date : 05.02.98

Service de la Reproduction
PARIS-RICHELIEU

MINISTÈRE DE L'INSTRUCTION PUBLIQUE ET DES BEAUX-ARTS

DIRECTION DES BEAUX-ARTS

MANUFACTURES NATIONALES

EXPOSITION DE 1884

RAPPORT

ADRESSÉ A MONSIEUR LE MINISTRE,

PAR M. O. DU SARTEL,

AU NOM DE LA COMMISSION DE PERFECTIONNEMENT

DE LA MANUFACTURE NATIONALE DE SÈVRES.

PARIS

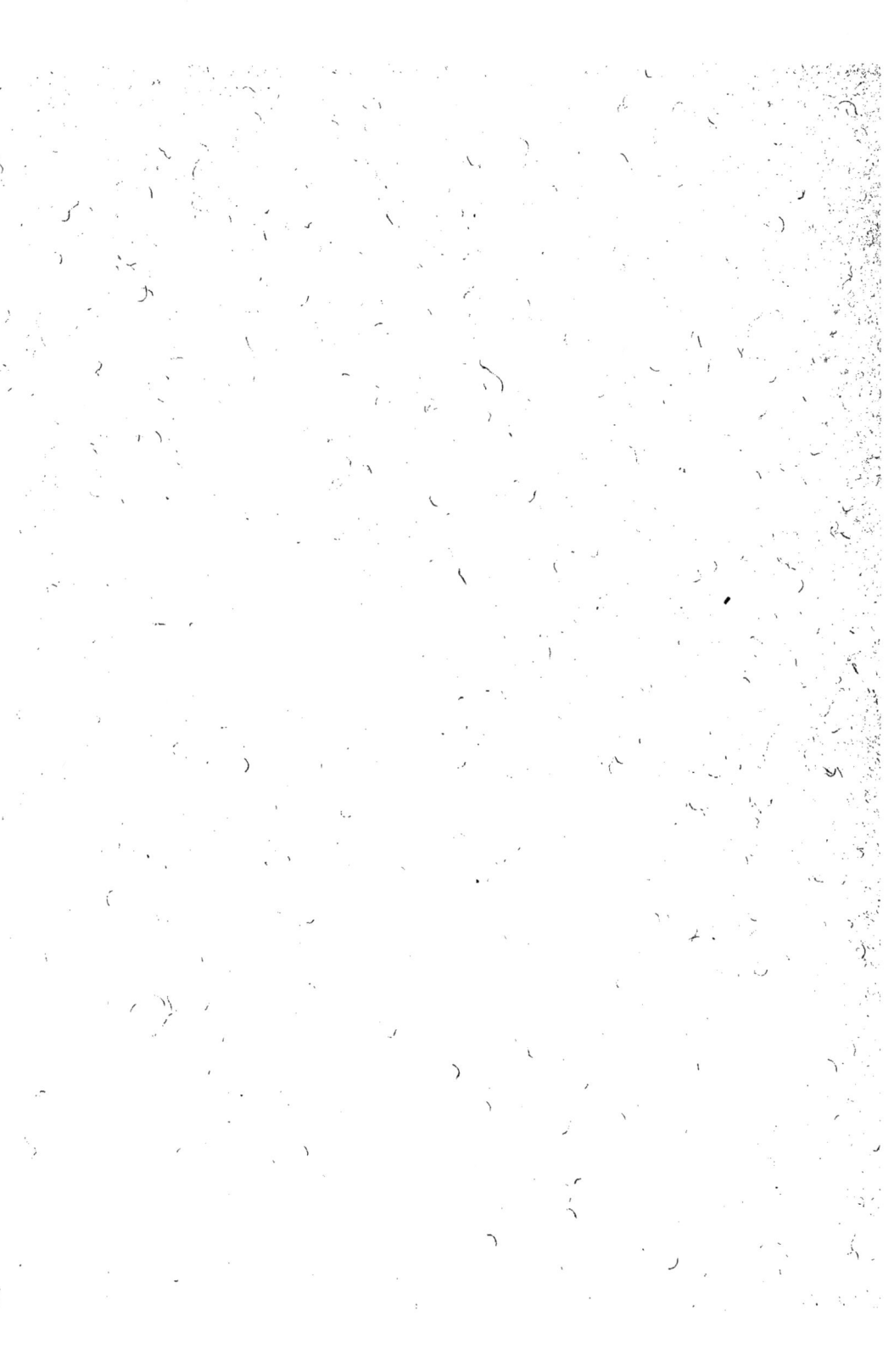

MINISTÈRE DE L'INSTRUCTION PUBLIQUE ET DES BEAUX-ARTS

DIRECTION DES BEAUX-ARTS

MANUFACTURES NATIONALES

EXPOSITION DE 1884

RAPPORT

ADRESSÉ A MONSIEUR LE MINISTRE,

PAR M. O. DU SARTEL,

AU NOM DE LA COMMISSION DE PERFECTIONNEMENT

DE LA MANUFACTURE NATIONALE DE SÈVRES.

PARIS

COMMISSION DE PERFECTIONNENENT

DE LA MANUFACTURE NATIONALE DE SÈVRES

MM. FALLIÈRES, Député, Ministre de l'Instruction publique et des Beaux-Arts, *Président*.
KAEMPFEN, Directeur des Beaux-Arts, *Vice-Président*.
BERGER (Georges).
BERTHELOT, Sénateur, *Membre de l'Institut*.
DECK, Fabricant de céramique.
DUBREUIL, Fabricant de céramique.
GALLAND, Peintre, Professeur à l'École nationale des Beaux-Arts.
GASNAULT, Conservateur du Musée de Limoges.
GRUYER, Conservateur du Musée du Louvre, *Membre de l'Institut*.
GUILLAUME (E.), Inspecteur général de l'enseignement du dessin, *Membre de l'Institut*.
HACHE, Fabricant de céramique.
HÉBERT, *Membre de l'Institut*.
LAMEIRE, Peintre.
LOUVRIER DE LAJOLAIS, Directeur de l'École des Arts décoratifs.
MANTZ (Paul), Directeur général honoraire des Beaux-Arts.
MAZEROLLE, Peintre.
POULIN, Directeur des Bâtiments civils et des Palais nationaux.
DU SARTEL.
DU SOMMERARD, Directeur du Musée de Cluny, *Membre de l'Institut*.

GERSPACH, Chef du Bureau des Manufactures nationales, *Secrétaire*.
ROHAUT, Sous-Chef du même Bureau, *Secrétaire-Adjoint*.

RAPPORT

ADRESSÉ A MONSIEUR LE MINISTRE,

PAR M. O. DU SARTEL,

AU NOM DE LA COMMISSION DE PERFECTIONNEMENT
DE LA MANUFACTURE NATIONALE DE SÈVRES.

Paris, le 7 août 1884.

Monsieur le Ministre,

La Commission de perfectionnement de la Manufacture de Sèvres s'est réunie, le 17 juin dernier, pour procéder à l'examen des produits que M. l'Administrateur se proposait d'envoyer à l'exposition des Manufactures nationales de 1884. Vous avez bien voulu, Monsieur le Ministre, honorer cette réunion de votre présence et vous faire l'interprète des sentiments hautement exprimés par chacun des membres de la Commission pendant le cours de cet examen, en félicitant M. l'Administrateur, ainsi que ses collaborateurs, des progrès réalisés depuis peu à Sèvres et du remarquable ensemble préparé pour l'exposition.

Rappeler les difficultés vaincues, les patients efforts qui ont amené ces progrès sera le meilleur encouragement, pour la Manufacture nationale, dans la voie des recherches et des études qui la conduiront plus haut et plus loin dans cet art céramique dont elle a mission d'élever sans cesse le niveau.

Un coup d'œil jeté en arrière formera donc, Monsieur le Ministre, l'introduction naturelle de ce rapport.

INTRODUCTION

Dans le grand courant d'idées, qui depuis longtemps déjà a donné une impulsion si vive à la recherche et à l'étude des objets d'art des siècles passés, les appréciateurs de la Céramique furent nombreux qui remirent en lumière les chefs-d'œuvre de ses anciens maitres.

Sous l'influence du sentiment d'admiration que les amateurs professaient pour les poteries d'autrefois, les industriels, stimulés d'ailleurs par le goût général qu'ils s'attachent toujours à satisfaire, entreprirent partout la fabrication de grès, de faïences et même de porcelaine imités des modèles anciens.

Les efforts tentés dans ce but amenèrent d'incontestables progrès ; car si le plus grand nombre, sans profit pour l'art, n'arrivèrent qu'à des reproductions plus ou moins parfaites, d'autres, plus habiles ou plus heureux, obtinrent des produits nouveaux d'une valeur réelle, et les décorateurs, de leur côté, acquirent un goût plus sûr et un sentiment plus juste de leur art.

La Manufacture de Sèvres, sans partager les préoccupations de l'industrie privée, réalisait, elle aussi, de sérieux progrès. Ses pâtes étaient améliorées, sa palette de petit feu, successivement enrichie, devenait la plus complète que l'on connût, et ses procédés de fabrication perfectionnés lui permettaient de créer d'une seule pièce des vases de première grandeur.

Malheureusement, au point de vue artistique, elle s'attardait dans une incessante et routinière reproduction de types surannés, qui accusait dans l'esprit de ses artistes un manque absolu d'initiative.

Les peintures, toujours parfaites d'exécution, ne cessaient de témoigner, sans doute, de l'incontestable habileté des artistes, mais on sentait qu'ils s'en tenaient à ce qu'ils avaient reçu de la tradition sans y rien ajouter.

Pendant plus de soixante ans, disait M. Duc, dans son rapport du 20 avril 1875, « la Manufacture sacrifia à la tendance fâcheuse d'emprunter pour la déco-
« ration des vases, des sujets qui devraient être exclusivement réservés à la
« peinture. »

Préoccupé de ramener la Manufacture de Sèvres à la hauteur de son ancienne et incontestée réputation, l'un de vos prédécesseurs institua, par arrêté du 26 juillet 1872, pris sur la proposition du Directeur général des Beaux-Arts, une

Commission de perfectionnement « à l'effet d'apprécier au point de vue de l'art
« les travaux céramiques de la Manufacture de Sèvres et de communiquer à
« l'administration de cet établissement le résultat de ses observations. »

A la séance d'ouverture des travaux auxquels allait se livrer cette Commission, M. le Ministre, exposant le but qu'elle devait se proposer, déclara « qu'il
« l'avait instituée pour qu'elle l'éclairât sur la nature des progrès que la nation
« est en droit d'attendre d'un établissement qu'elle patronne et pour aider cet
« établissement dans les recherches nouvelles, au point de vue de l'art et de la
« décoration. »

La mission de la Commission se trouvait donc parfaitement définie.

Dès le début, la Commission soumit à un consciencieux examen les différentes pièces qu'on fabriquait à la Manufacture. Elle pensa qu'elle avait d'abord à en signaler les défauts, puis à indiquer les règles et les méthodes à suivre pour donner aux compositions décoratives les caractères de la beauté, seule raison d'être de toute œuvre d'art.

Elle n'épargna ni les critiques ni les conseils que lui dictaient les considérations purement esthétiques dans lesquelles elle semblait devoir se renfermer ; mais, dans l'application des Arts à l'Industrie, ces considérations sont parfois subordonnées à des questions techniques qu'il faut tout d'abord résoudre.

La Commission de perfectionnement ne tarda point à constater cette vérité, et pour arriver au but qui lui avait été assigné, elle demanda qu'un certain nombre de ces questions techniques, devenues ou restées jusqu'alors des problèmes, fussent immédiatement mises à l'étude.

En effet, dans son remarquable rapport de 1875, M. Duc, après avoir rendu compte des travaux de la Commission et rappelé les principes et les règles de l'art décoratif appliqué à la céramique, signalait, d'après M. Deck, comme conditions des futurs progrès artistiques à réaliser à Sèvres, la nécessité :

« 1° D'y reprendre, parallèlement à la fabrication des porcelaines dures,
« celle de la pâte tendre française du XVIIIe siècle ;

« 2° D'y créer une porcelaine propre à recevoir des couvertes colorées de
« grand feu et à être décorée de fonds et de peintures en émaux de demi-grand
« feu ;

« 3° Enfin d'y trouver la composition et le mode de cuisson des céladons et
« des rouges flambés des Chinois. »

Dans sa jalouse sollicitude d'un glorieux avenir pour la Manufacture de Sèvres, la Commission lui demandait donc de continuer à faire, en l'améliorant encore, ce qu'elle faisait de bien ; de refaire, sous des aspects nouveaux, ce qu'on y fit de mieux sous Louis XV et Louis XVI ; enfin, d'enfanter de toutes pièces l'art céramique Chinois tout entier.

Disons d'abord qu'au point de vue de l'art, les vœux exprimés par la Commission avaient été pris en considération, et que ses conseils aux artistes de la Manufacture portèrent leur fruit.

En effet, le prix de Sèvres était institué à partir de 1875 ; l'année suivante la direction des travaux d'art à la manufacture, était confiée à un sculpteur de grand mérite, M. Carrier-Belleuse, auquel notre établissement national est redevable de nombreuses créations : vases de formes nouvelles, ornements pour décorations en relief ; enfin d'œuvres remarquables de sculpture proprement dite : bustes, statuettes et groupes exécutés en biscuit.

En 1877, la Commission chargeait son rapporteur, M. Duc, de porter à la « connaissance du Ministre que les pièces en cours d'exécution présentaient « un caractère plus accusé d'élégance et de distinction, que certaines déco- « rations de fleurs, de branchages et de figures fantastiques ajoutés au charme « des effets des pâtes sur pâtes avec leurs ravissants modelés, marquaient une « date de brillantes et excellentes créations. »

Ces améliorations, M. Lameire les signalait à son tour dans son rapport sur les porcelaines modernes qui ont figuré à l'Exposition universelle de 1878.

Mais l'un et l'autre ajoutaient que « la Commission était surprise du peu « de ressources qu'on avait tiré de l'application des pâtes sur pâtes, et ce qui « lui paraissait surtout être le côté faible des œuvres d'art exécutées à Sèvres, « c'était l'absence de composition dans l'ensemble des décorations » ; aussi M. Duc informait-il M. le Ministre :

Que la Commission persistait à penser qu'à côté des artistes qui faisaient l'honneur de la Manufacture de Sèvres et soutenaient encore sa réputation devant l'Europe, il fallait peu à peu amener une génération nouvelle imbue des préceptes de l'esthétique et des règles de l'art décoratif applicables à la céramique ; qu'en conséquence, elle persévérait dans l'opinion émise en son premier rapport, qu'il fallait à Sèvres une école de dessin et d'art décoratifs où se recruterait le personnel de l'avenir.

Au point de vue artistique, la Commission avait pu aider la Manufacture de ses avis, mais quant à ses *desiderata* techniques, elle n'avait pu que poser les problèmes sans indiquer de moyens pour les résoudre. Son rôle, en cela, avait dû forcément se borner à stimuler le zèle de tous, à leur rappeler que jamais ils ne devaient se tenir pour satisfaits, enfin, comme le disait M. le Ministre lui-même, « qu'il fallait améliorer, travailler sans relâche au progrès du len- « demain, sans préoccupation des questions de vente immédiate et sans tenir « compte du goût public, que la Manufacture a mission de diriger en élevant « sans cesse le niveau de l'art céramique. »

La solution des questions techniques avait, à différentes époques, préoccupé les savants à qui furent successivement confiées les destinées de la Manufacture.

En 1824, sous la direction de M. A. Brongniart, on trouva la composition d'une pâte qui avait quelques rapports avec celle des Chinois, mais cette découverte resta à l'état d'expérience de laboratoire.

Beaucoup plus tard, en 1847, alors qu'on ne pensait plus à Sèvres aux pâtes tendres anciennes, et que depuis près d'un demi-siècle on n'y fabriquait plus que la pâte dure, on retrouvait dans les caves de l'établissement une masse de pâte tendre de quinze cents kilos environ, toute prête à être mise en œuvre et dont la fabrication remontait à 1784.

M. Ebelmen, alors directeur, chercha d'abord à reconnaitre la composition du précieux échantillon, puis à le reproduire. Mais un essai infructueux suffit à le décourager. Et, passant alors à un nouvel ordre d'idées, son attention se porta sur les merveilleuses couleurs des vases anciens de l'Extrême-Orient et, en collaboration avec M. Salvetat, il entreprit d'en reconnaitre la nature et les éléments constitutifs.

Après une longue série de recherches et d'analyses, faites de 1849 à 1851, tantôt à Sèvres, tantôt à Paris, les deux savants chimistes purent se convaincre que la plupart de ces couleurs étaient de véritables émaux ; mais soit que leurs investigations n'aient eu d'autre but que l'intérêt purement spéculatif de connaitre exactement la nature de ces couleurs, ou que leurs travaux aient été interrompus par la mort de M. Ebelmen, ces travaux ne furent point poussés jusqu'à l'application.

C'est alors qu'on remit sérieusement à l'étude la composition d'une pâte tendre, en reprenant les essais au point où on les avait laissés dix ans auparavant.

Ces nouveaux travaux de recherches, plus heureux que les premiers, conduisirent en septembre 1851 à des expériences dont les résultats paraissaient assez concluants pour permettre de songer à une fabrication régulière.

M. Regnault, dès son arrivée à la Manufacture, au commencement de 1852, fit poursuivre ces expériences et put définitivement, en 1854, tenter industriellement la fabrication de cette pâte tendre. Mais cette tentative répondit si peu à son attente, qu'il ne crut pas devoir imprimer à cette nouvelle fabrication une marche suivie.

Depuis lors, jusqu'en 1877, on fit, sans grands résultats pratiques, de sérieux efforts pour modifier ce que la formule de M. Regnault opposait de difficultés à la fabrication.

Le problème posé par la Commission, de créer à Sèvres une porcelaine

tendre, similaire à celle qu'on y fabriquait au siècle dernier, et de retrouver la composition des couleurs et des fonds colorés qui en faisait le charme, reste donc encore à résoudre.

M. Regnault avait eu pour très actif coopérateur de sa découverte, le chimiste alors attaché à l'établissement de Sèvres, M. Salvetat, qui, personnellement, ensuite, tenta à diverses reprises de la perfectionner, il n'y réussit point. Fatigué de ses insuccès, il prit le parti de diriger ses recherches dans un tout autre sens. M. Salvetat savait que les couleurs et les émaux de la Chine — dont il avait reconnu la nature pendant ses travaux avec M. Ebelmen — ne résistaient pas au feu de cuisson des porcelaines dures, dites de Sèvres. Pour pouvoir appliquer ces émaux et ces couleurs, il fallait donc avant tout, trouver la formule d'une autre pâte cuisant à une température moins élevée. C'est à la solution de ce problème qu'il donna dès lors tous ses soins.

Il se mit à l'œuvre en 1872. Mais ses efforts vers cette autre découverte n'amenèrent qu'un résultat relatif. Il avait bien réussi à composer une pâte qui semblait satisfaire aux exigences prévues, malheureusement la mort le surprit avant qu'il eût trouvé la couverte propre à sa « *porcelaine Japonaise* » comme il l'appelait.

Il appartenait au savant chimiste auquel est aujourd'hui confiée l'administration de la Manufacture de Sèvres de donner satisfaction à la Commission.

Dès son entrée en fonctions, M. Lauth, moins préoccupé des difficultés que présenteraient la fabrication et la décoration des pâtes tendres françaises, dont les données ont, d'ailleurs, été suffisamment conservées par la tradition pour éviter de bien longues recherches, s'appliqua d'abord à résoudre celui des deux problèmes posés par la Commission, qui, de sa nature, lui paraissait le plus compliqué. Il mit simultanément à l'étude la recherche de la composition des pâtes, des couvertes blanches ou colorées et des émaux qui font le mérite des porcelaines chinoises, bien plus peut-être que l'observance toujours rigoureuse des règles de l'art décoratif.

Depuis plus de deux siècles on avait inutilement tenté de dérober à la Chine les secrets de sa fabrication.

Missionnaires, touristes, voyageurs chargés de les découvrir était revenus sans la moindre indication nette et précise qui put éclairer les praticiens. Ils n'avaient, au contraire, rapporté le plus souvent que des renseignements erronés qui jetaient le trouble dans l'esprit des spécialistes sans les décourager. L'industrie française, en effet, multipliait, dans ce sens, les études et les recherches : il suffit de rappeler les résultats obtenus par MM. Optat-Milet, Feil et surtout par M. Deck (1).

(1) Personne n'a oublié la remarquable collection que M. Deck avait envoyée, en 1880, à l'exposition des « *Beaux-Arts appliqués à l'Industrie* », sous la modeste désignation de « *Essais de flammés sur porcelaine.* »

A Sèvres, nous venons de le dire, les efforts tentés étaient demeurés stériles. Aujourd'hui nous n'avons plus que bien peu de chose à envier au pays des mystères.

Grâce aux heureuses découvertes de M. Lauth, la Manufacture de Sèvres est en possession d'une nouvelle porcelaine remplissant les conditions demandées, une palette d'émaux pour la décorer, et un certain nombre de couleurs de grand feu propre à cette porcelaine.

L'examen des pièces destinées à l'Exposition de 1884 a, en effet, prouvé à la Commission que notre établissement national a entre les mains une grande partie des éléments de la fabrication chinoise, ou tout au moins des similaires dont le temps et la pratique accentueront la supériorité.

Un autre vœu de la Commission se trouva aussi bientôt réalisé. Comme la Manufacture des Gobelins, celle de Sèvres a son école de dessin et d'art décoratifs. Là se forme un personnel d'artistes, dont l'éducation et les études spéciales assurent à l'établissement une ère nouvelle de gloire, si l'on en juge par les rapides progrès déjà reconnus. Ainsi, peut-on signaler de jeunes élèves auxquels on doit, dès à présent, des compositions fort remarquables dont quelques-unes ont avantageusement concouru au prix de Sèvres.

La Commission, appelée une première fois à constater ces résultats, se réunit à Sèvres le 22 juin 1882 (1), sous la présidence de M. Jules Ferry, ministre de l'Instruction publique et des Beaux-Arts. Elle visita d'abord l'école de dessin, dont elle approuva l'installation ; elle se montra satisfaite de la direction des études, puis après s'être rendu compte de la bonne tenue des ateliers de fabrication et des avantages que présentent les fours à flamme renversée appliqués à la cuisson de la nouvelle porcelaine, elle procéda à l'examen des principaux ouvrages exécutés à Sèvres depuis l'entrée en fonctions de M. l'Administrateur actuel.

Parmi les pièces fabriquées avec l'ancienne porcelaine, elle remarqua d'heureuses innovations, tant en couleurs nouvelles du meilleur effet, qu'en fonds de grand et demi-grand feu. Elle fut d'avis qu'un grand développement fût donné à ce genre de décoration.

Les autres pièces, fabriquées avec la nouvelle pâte, munies de couvertes colorées ou décorées avec des émaux semblables à ceux de la Chine, attirèrent tout spécialement l'attention de la Commission. Celle-ci reconnut hautement le mérite de la nouvelle porcelaine, celui d'un grand nombre de couvertes et de fonds colorés, ainsi que la transparence et la beauté des émaux, dont la variété formait déjà une palette suffisante à l'exécution des grandes compositions décoratives.

(1) Voir extraits du procès-verbal de la séance : *Annexe A*, page 35.

M. le Ministre, au nom de la Commission, félicita vivement M. l'Administrateur de ses différentes découvertes, qui tout en lui faisant le plus grand honneur, ouvraient à la Manufacture de Sèvres, et après elle, à notre industrie nationale, de nouveaux et brillants horizons.

Néanmoins, vu le peu d'importance des pièces alors fabriquées avec la nouvelle porcelaine et aussi pour permettre à la Manufacture de préparer une série d'objets représentant la production de Sèvres dans tout son ensemble, la Commission résolut d'ajourner toute publicité. On décida, sur la proposition de M. l'Administrateur, que les produits de la Manufacture de Sèvres seraient envoyés seulement à la première exposition publique de céramique qui aurait lieu à Paris à partir de 1884, et que les nouveaux procédés feraient alors l'objet d'une publication spéciale.

Conformément à cette résolution, M. l'Administrateur de la Manufacture de Sèvres a été invité à préparer un choix de pièces représentant l'ensemble de la fabrication actuelle de cet établissement, pour le faire figurer à l'exposition publique de céramique organisée au Palais de l'Industrie, par l'Union centrale des Arts Décoratifs.

Rappeler, comme nous l'avons fait, les premiers travaux de la Commission et les considérations esthétiques qui ont dicté ses conseils, puis les motifs qui l'ont amenée à se préoccuper de certaines questions techniques, enfin, les progrès réalisés depuis peu à Sèvres, c'était indiquer le point de vue auquel s'est placée la Commission pour apprécier, dans sa séance du 17 juin 1884 (1), les produits que M. l'Administrateur se proposait d'envoyer à cette exposition.

Voici, Monsieur le Ministre, le résultat de l'examen dont vous l'avez chargée :

(1) Voir extraits du procès-verbal de la séance : *Annexe* B, page 38.

EXAMEN DES PORCELAINES

PROPOSÉES PAR M. L'ADMINISTRATEUR POUR L'EXPOSITION

DE 1884.

L'approbation donnée par la Commission à l'ensemble des travaux qu'elle était appelée à apprécier, approbation que vous avez bien voulu, Monsieur le Ministre, confirmer de votre haute sanction, limite cette seconde partie à l'énumération de ceux de ces ouvrages qui ont attiré plus particulièrement son attention.

D'autre part, la décision qui a été prise de donner à l'exposition le caractère général d'une exhibition complète, comprenant les divers produits qu'on fabrique actuellement à la Manufacture de Sèvres, explique la présence parmi tant de morceaux excellents de quelques pièces d'un moindre mérite.

Ces dernières sont les spécimens de différents genres de décorations qui, à plusieurs reprises, ont motivé de la part de la Commission certaines observations critiques, mais qui, pense-t-elle, peuvent être heureusement modifiés d'après les considérations mêmes qui ont dicté ses critiques énoncées dans les précédents rapports.

Pour vous rendre compte, Monsieur le Ministre, de l'examen auquel a procédé la Commission, nous nous bornerons à rappeler les pièces peu nombreuses qu'elle a cru devoir écarter de l'exposition, puis, dans chaque genre de fabrication, nous citerons les pièces qu'elle a remarquées en raison de leur importance ou de leur beauté.

Nous mentionnerons aussi celles qui ont provoqué des observations. Enfin, nous nous attacherons à signaler les pièces qui dénotent une innovation, et celles qui sont le témoignage matériel et indiscutable d'un progrès réalisé.

On retrouvera ces pièces au moyen du numéro qui les désigne dans le catalogue particulier de l'exposition de la Manufacture nationale de Sèvres.

ANCIENNE FABRICATION. — PORCELAINES DURES.

Après un examen détaillé des petites pièces de vitrine dont les décorations variées sont dues pour la plupart à la combinaison des décorations de grand et de petit feu, la Commission a été unanime à reconnaître que les formes sont généralement élégantes et bien choisies. Les compositions, d'un goût plus sûr, attestent que les artistes de la Manufacture ont tenu compte des conseils reçus.

Quoique nous ayons l'intention de nous occuper surtout des pièces présentant par leurs dimensions une importance que n'ont généralement pas les pièces de vitrine, nous ne pouvons cependant nous dispenser de citer parmi ces dernières :

N^{os} **108 et 109**. — *Deux bouteilles Toro.*

Fond bleu fouetté, décorées d'une guirlande de fleurs et camées en pâte d'application sur une bande grise, par M. Gély, qui a tout particulièrement développé à Sèvres ce genre de décoration.

N^o **67**. — *Coupe Henri II*, sur pied réticulé.

Elle est décorée d'ornements et de médaillons en pâte d'application sur fond bleu et vert. Composition de M. Doat, exécutée par M. Optat-Milet.

Cette pièce rappelle les charmants petits objets réticulés qu'on remarquait aux expositions précédentes des produits de la Manufacture de Sèvres. Cette fabrication serait à tort délaissée.

N^{os} **207 et 208**. — *Une paire de vases Ly (n° 1.)*

Fond bleu fouetté, avec ornements en bleu foncé sous couverte et décorés au feu de moufle de kikous rouge de fer et or, par M. Mérigot.

N^{os} **212 et 213**. — *Une paire de vases antiques chinois.*

Fond blanc décoré en bleu sous couverte, de branches de capucines avec fleurs rouge de fer au feu de moufle, par M. Mérigot.

Ces quatre petits vases, décorés par la méthode et avec les couleurs dont les Japonais ont tiré si grand parti, font regretter que la Manufacture n'ait point préparé pour l'exposition une pièce importante du même genre, largement décorée dans le goût européen.

PORCELAINES DURES CUITES EN BISCUIT.

La série des statuettes et groupes en biscuit dur, montre que comme toujours à Sèvres cette fabrication est très soignée et aussi parfaite que possible.

Les sujets exécutés sont généralement d'anciens modèles ; parmi les créations nouvelles, deux compositions de M. Carrier-Belleuse ont été particulièrement remarquées :

N^{os} **304 et 305**. — *Deux bustes* (grandeur nature) : *Buffon* et *Daubenton*, commandés à la Manufacture pour le Muséum d'histoire naturelle.

Ces bustes, avec ceux des princes de la restauration, sont les plus grandes pièces en biscuit qui aient été fabriquées à Sèvres.

L'intérêt artistique de ce genre de production ne semble pas en rapport avec les difficultés d'exécution.

N^{os} **317-318-319**. — *Trois grands groupes allégoriques de la chasse*, formant surtout de table. Ils ont été approuvés.

PORCELAINES DURES DÉCORÉES SOUS COUVERTE.

N° **1**. — *Vase Chéret* (prix de Sèvres 1879) : *Passage de Vénus devant le Soleil.*

La Commission, tout en reconnaissant la belle fabrication et l'importance de cette œuvre capitale, regrette que l'effet général de la décoration ne réponde pas à ce que faisait espérer le projet couronné dont l'exécution rigoureusement exacte a été suivie et approuvée jusque dans ses moindres détails par l'auteur lui-même.

Le sujet, exécuté en pâte d'application, ne ressort pas assez vigoureusement sur le fond gris de la panse.

La tonalité générale de cette partie est d'ailleurs peu en rapport avec la vigoureuse coloration bleu paon rehaussé d'or, du pied, du col et des anses monumentales du vase.

ANCIENNE FABRICATION. — PORCELAINES DURES.

Après un examen détaillé des petites pièces de vitrine dont les décorations variées sont dues pour la plupart à la combinaison des décorations de grand et de petit feu, la Commission a été unanime à reconnaître que les formes sont généralement élégantes et bien choisies. Les compositions, d'un goût plus sûr, attestent que les artistes de la Manufacture ont tenu compte des conseils reçus.

Quoique nous ayons l'intention de nous occuper surtout des pièces présentant par leurs dimensions une importance que n'ont généralement pas les pièces de vitrine, nous ne pouvons cependant nous dispenser de citer parmi ces dernières :

Nos **108 et 109**. — *Deux bouteilles Toro.*

Fond bleu fouetté, décorées d'une guirlande de fleurs et camées en pâte d'application sur une bande grise, par M. Gély, qui a tout particulièrement développé à Sèvres ce genre de décoration.

N° **67**. — *Coupe Henri II, sur pied réticulé.*

Elle est décorée d'ornements et de médaillons en pâte d'application sur fond bleu et vert. Composition de M. Doat, exécutée par M. Optat-Milet.

Cette pièce rappelle les charmants petits objets réticulés qu'on remarquait aux expositions précédentes des produits de la Manufacture de Sèvres. Cette fabrication serait à tort délaissée.

Nos **207 et 208**. — *Une paire de vases Ly (n° 1.)*

Fond bleu fouetté, avec ornements en bleu foncé sous couverte et décorés au feu de moufle de kikous rouge de fer et or, par M. Mérigot.

Nos **212 et 213**. — *Une paire de vases antiques chinois.*

Fond blanc décoré en bleu sous couverte, de branches de capucines avec fleurs rouge de fer au feu de moufle, par M. Mérigot.

Ces quatre petits vases, décorés par la méthode et avec les couleurs dont les Japonais ont tiré si grand parti, font regretter que la Manufacture n'ait point préparé pour l'exposition une pièce importante du même genre, largement décorée dans le goût européen.

PORCELAINES DURES CUITES EN BISCUIT.

La série des statuettes et groupes en biscuit dur, montre que comme toujours à Sèvres cette fabrication est très soignée et aussi parfaite que possible.

Les sujets exécutés sont généralement d'anciens modèles ; parmi les créations nouvelles, deux compositions de M. Carrier-Belleuse ont été particulièrement remarquées :

Nos **304 et 305**. — *Deux bustes* (grandeur nature) : *Buffon* et *Daubenton*, commandés à la Manufacture pour le Muséum d'histoire naturelle.

Ces bustes, avec ceux des princes de la restauration, sont les plus grandes pièces en biscuit qui aient été fabriquées à Sèvres.

L'intérêt artistique de ce genre de production ne semble pas en rapport avec les difficultés d'exécution.

Nos **317-318-319**. — *Trois grands groupes allégoriques de la chasse*, formant surtout de table. Ils ont été approuvés.

PORCELAINES DURES DÉCORÉES SOUS COUVERTE.

N° **1**. — *Vase Chéret* (prix de Sèvres 1879) : *Passage de Vénus devant le Soleil*.

La Commission, tout en reconnaissant la belle fabrication et l'importance de cette œuvre capitale, regrette que l'effet général de la décoration ne réponde pas à ce que faisait espérer le projet couronné dont l'exécution rigoureusement exacte a été suivie et approuvée jusque dans ses moindres détails par l'auteur lui-même.

Le sujet, exécuté en pâte d'application, ne ressort pas assez vigoureusement sur le fond gris de la panse.

La tonalité générale de cette partie est d'ailleurs peu en rapport avec la vigoureuse coloration bleu paon rehaussé d'or, du pied, du col et des anses monumentales du vase.

N° **3**. — *Vase A. Brongniart*, hauteur 2m00 (première grandeur).

Fond bleu paon d'une parfaite uniformité de ton. Monture en bronze doré, enfants tenant des torsades.

Pièce commandée pour la salle Henri II, au Louvre.

N° **4**. — *Vase de Nîmes* (hauteur 1m42).

Fond jaune posé sur vermiculures gravées dans la pâte et décoré d'une guirlande de rose peinte sur pâte d'application, par M. Bulot.

Le fond vermiculé est recommandable ; des fleurs moins exactement imitées de la nature auraient augmenté l'effet décoratif.

N° **7**. — *Vase Novi* (première grandeur).

Fond jaune avec ornements en or, sujet allégorique de *La Science*, exécuté en pâte d'application par M. Barriat. — Très approuvé.

Le fond en jaune franc fait heureusement ressortir les enfants qui portent les attributs de la science, mais l'insuffisance des reliefs que produisent les pâtes d'application montre ici que le mode de décoration doit être réservé à des sujets de moindres dimensions.

N° **27**. — *Une paire de vases Clodion* (hauteur 0m70).

Fond bleu paon, avec ornements en or du meilleur style, largement conçus ; sur la panse dans un large espace resté libre, sujets allégoriques: *Les Éléments* se détachant en pâte d'application blanche sur le bleu foncé du fond heureusement adouci par un poudré or autour des sujets. Au col et sur le pied, de larges filets or, interrompus par des étoiles en même pâte d'application, harmonisent ces parties avec le corps du vase.

Composition et exécution par M. Gobert.

Ces vases, fort remarqués par la Commission, font le plus grand honneur au talent de l'artiste émérite qui les a signés.

N° **8**. — *Vase Novi* (première grandeur, hauteur 1m00).

Fond blanc gaufré, décor en pâte d'application et couleur, masques antiques suspendus à des ornements de même style, par Mme Escallier.

Cette composition, d'un bel ensemble décoratif, est malheureusement d'une coloration trop faible, peu en harmonie avec la hardiesse du dessin qui appelait des tons plus vigoureux. — Le mérite de la pièce a été discuté.

N° **19**. — *Vase Potiche* A. Brongniart (deuxième grandeur).

Décoré en bleu de différents tons, d'ornements renaissance et en pâte d'application de quatre cariatides portant des tableaux, par M. Avisse.
Composition trop compliquée et style douteux.

N° **5**. — *Jardinière*, cache-pot (hauteur 0 m 60).

Décorée sur fond en pâte d'application couleur céladon orné de rinceaux or et blanc, d'artichauts sur tiges feuillues, largement peints en bleu de différents tons. Composition de Mme Escallier, exécution de M. Emile Richard. — Approuvé.

N° **43**. — *Vase Etrusque de Naples* (hauteur 0 m 60).

Décoré sur fond gris en pâte d'application, d'ornements renaissance, entourant quatre médaillons bleus ornés de figurines dessinées d'après l'antique en or gravé, par M. Paillet. — Approuvé.

N° **47**. — *Seau de Pompéï*.

Décoré d'un sujet courant ciselé au burin avant la mise en couverte dans une couche de pâte brune appliquée sur la porcelaine blanche, par M. Rodin.
Ce premier essai d'un procédé nouveau n'a point donné le résultat qu'en attendait l'artiste. Il serait bon de tenter une nouvelle expérience avant de se prononcer sur la valeur du procédé.

PORCELAINES DURES DÉCORÉES AU GRAND FEU SUR COUVERTE.

Considérant dans leur ensemble les produits de cette sorte, la Commission approuve le développement donné à la fabrication des fonds bleu jaspés d'écaille, d'un grand effet; elle constate en même temps que la Manufacture a conservé ses beaux bleus de Sèvres qui s'allient si bien à tant d'autres éléments décoratifs et sur lesquels l'or brille de tout son éclat : elle a cependant cru devoir écarter l'un des spécimens de ce genre :

Vase Doccia.

Fond bleu de Sèvres, décoré d'un semis d'étoiles en or, dont elle n'approuve ni la forme, ni surtout la monture en bronze doré. — Ecarté.

Voici maintenant les pièces qui ont attiré plus spécialement son attention :

N° **161**. — *Vase Fulvy* (première grandeur).

Fond bleu nuagé, garni d'une importante monture en bronze doré et portant sur l'épaulement deux enfants assis, en biscuit ; ils soutiennent une guirlande qui entoure le col du vase.

Modèle ancien modifié ; l'importance exagérée des enfants détourne l'attention de l'ensemble, d'autant plus qu'ils ont été exécutés en biscuit d'une blancheur éclatante ; l'accord manque entre les trois tons bleu, blanc et or.

N° **167**. — *Grande Jardinière : Philibert de Lorme* (largeur 1m10, hauteur 0m60). Modèle de M. Carrier-Belleuse.

Fond bleu fouetté décoré d'ornements avec sujets bleu foncé ou réservés et chatironés d'or, par M. Belet. — Approuvé.

Cette innovation de parties réservées en blanc sur fond bleu, se retrouve dans plusieurs pièces parmi lesquelles les vases nos **193** et **194** dont la forme chinoise rappelle que les peintres de l'extrême Orient ont souvent obtenu de très heureux effets en décorant ces réserves de sujets ou de fleurs en émaux polychromes.

N° **172**. — *Vase de la Vendange* (hauteur 0m90).

Fond bleu de Sèvres, ornements et figurines en or. Composition de M. Avisse, exécuté par M. Derichsweiler.

Ce vase, commandé pour le Louvre, a été hautement approuvé.

Nos **165-166**. — *Deux vases Berlin* (première grandeur).

Fond bleu fouetté, sur lequel se détachent en bleu de différents tons rehaussé d'or des plantes de roses trémières ou de glaïeuls grandeur nature s'élevant gracieusement du pied jusqu'au col, par feu M. Bulot. — Approuvé.

PORCELAINES DURES DÉCORÉES AU FEU DE MOUFLE.

Nous arrivons à ce genre de décoration si vigoureusement critiqué par la Commission ; d'anciens artistes de la Manufacture, peintres sur porcelaine plutôt que décorateurs, crurent pourtant qu'en tenant compte des observations de la Commission, ils pourraient modifier assez le cadre habituel de leurs compositions, introduire assez de hardiesse dans leurs décors pour donner à ce genre ancien un aspect nouveau et les qualités qu'on ne lui reconnaissait pas.

On doit malheureusement constater que ces louables efforts n'ont point été couronnés de succès.

Il semble, en effet, que l'emploi des couleurs opaques de petit feu ramènent fatalement l'artiste au même oubli des règles de l'art décoratif, chaque fois qu'il veut demander à la peinture l'effet principal de sa composition.

Des quelques œuvres de ce genre, soumises à l'appréciation de la Commission, il en est peu qu'elle ait jugées dignes d'être maintenues dans le cadre de l'exposition ; mais ici encore elle a pensé qu'un genre ou un procédé de décoration n'est point absolument condamnable en lui-même et qu'il n'en faut blâmer que le mauvais usage.

Procédant par voie d'élimination, elle a d'abord écarté :

1° *Un vase carré aux Cariatides.*

Décoré de paysages camaïeu rouge ; les cariatides or, vert et bleu sont d'un effet criard et de mauvais goût ; enfin, c'est à tort que les cariatides dorées mat ont été ombrées par la gravure.

2° *Une paire de vases Clodion.*

Les sujets allégoriques *(Les Quatre Saisons)* couvrant toute la panse, peints en camaïeu rose faux, mélangé de jaune gris, sont d'une tonalité triste et ressortent d'autant moins que le reste du vase est décoré genre étrusque sur fond rose pâle.

3° *Un vase de la Vendange.*

Dans la décoration du pied et du col, des palmes et des rosaces blanches ornées d'or détonnent sur un fond gris et vert bleu très foncé.

Quant au sujet qui occupe toute la panse, les personnages ont des proportions exagérées par rapport à celles du vase ; enfin, les chairs d'un rouge faux enlèvent tout mérite à la peinture.

4° *Un vase de la Vendange.*

Ecarté comme le précédent à cause de la décoration criarde blanc or et bleu noir et la tonalité rouge du sujet *(L'Amour désarmé,* d'après le Corrège).

Parmi les pièces de ce même genre jugées meilleures et qui figureront à l'exposition, nous citerons :

N° **265**. — *Jardinière aux Sirènes* (nouvelle forme).

Décorée de paysages camaïeu violet et d'ornements verts rehaussés d'or, par M. Brunel.

Les larges surfaces arrondies laissées blanches au-dessous des anses en mascaron appelaient une décoration peu importante il est vrai, paysages ou ornements violets pour faire suite au sujet principal. La forme heureuse et élégante a été approuvée.

N° **296**. — *Vase de la Vendange.*

Grand sujet, *le Réveil* ; composition et peinture de Mme Apoil.

Conservé en considération de l'extrême perfection de l'exécution.

N° **257**. — *Vase de Vierzon* (forme nouvelle).

Sujet, *les Marchandes d'Amours* ; camaïeu violet clair, le col et le pied décorés d'ornements style pompéien de même couleur avec or, par M. Froment.

Bonne composition harmonieuse et bien exécutée.

La forme est moins heureuse, la gorge est trop étroite et le couvercle hémisphérique peu en rapport avec le vase.

Nos **272-273**. — *Vases Bullant* (forme nouvelle).

Décorés, du pied à l'orifice, fond or à rinceaux bleus portant des fleurs blanches ; le pied fond blanc est orné de filets noirs.

Forme peu recommandable : l'objet ressemble à un lourd cylindre posé sur une coupe cannelée trop délicate pour le supporter : ce désaccord entre les deux parties du vase est encore accentué par le décor ; le pied presque blanc est écrasé sous le fond métallique qui le surplombe.

N° **303**. — *Plat de dressoir.* — Les douze mois.

Décoré, au centre, d'une figure entourée d'un large cercle rubis, orné de petits personnages, au bord, d'une frise d'enfants représentant les douze mois. Composition et peinture de Mme Apoil.

Quelques touches de rubis dans les ornements de la frise et vers le bord eussent donné plus d'éclat à l'ensemble. — Exécution remarquable.

PORCELAINES TENDRES DÉCORÉES AU FEU DE MOUFLE.

Il n'est question ici que de cette porcelaine tendre de cuisson si chanceuse dont nous avons parlé déjà et qu'on pourrait appeler porcelaine Regnault, du nom de son inventeur.

Les quelques pièces qui figurent à l'exposition ont été fabriquées en blanc antérieurement à 1878, et décorées depuis peu.

La série se compose de trois paires de vases Paris (3e grandeur), décorés par Mme Apoil, et de trois vases de même forme (1re grandeur) ; il est utile de signaler ces derniers.

N⁰ˢ **325 et 326**. — *Deux vases Paris* (1ʳᵉ grandeur). — Hauteur 0ᵐ,80.

Fond blanc, l'un décoré de fleurs et ornements, l'autre, de fleurs, ornements et figures en émaux, par feu M. Goddé et feu Emile Renard.

Tous deux d'un aspect général bariolé et papillotant, blâmable à tous les points de vue, n'en sont pas moins des spécimens intéressants ; ils montrent toutes les ressources qu'offrent aux décorateurs les émaux appliqués sur pâte tendre.

N⁰ **324**. — *Vase Paris* (1ʳᵉ grandeur). — Hauteur 0ᵐ,80.

Fond marbré jaune, vert et bleu, décoré d'un sujet allégorique : *la Vague et la Perle*, peint dans un médaillon ovale, entouré d'ornements et supportant une draperie, par Mᵐᵉ Apoil.

Comme toutes les œuvres de cette artiste, la composition gracieuse, bien proportionnée au vase, est d'une exécution parfaite ; mais la coloration se maintient partout dans les limites d'une gamme monotone excepté peut-être dans la draperie dont le rose attire le regard au détriment du sujet principal. Les couleurs employées sont d'ailleurs à peine glacées en beaucoup d'endroits.

PORCELAINE NOUVELLE DE SÈVRES.

Il n'est point du ressort de la Commission de préciser la composition de la nouvelle porcelaine de Sèvres et des émaux dont M. Lauth vient de doter la Manufacture, mais il lui appartient d'apprécier ces découvertes dans leurs résultats considérés au point de vue des avantages qu'en peut retirer l'art appliqué à la céramique.

Essentiellement kaolinique, la porcelaine nouvelle est solide ; elle résiste à l'acier, elle est blanche et transparente.

Sa pâte, d'une grande plasticité, remplit toutes les conditions désirables pour le moulage et pour le modelage.

Sa cuisson se fait régulièrement et s'opère complète à une température sensiblement inférieure à la température qu'il faut développer pour cuire la porcelaine dure.

Sa couverte, blanche, bien glacée et d'une transparence parfaite, adhère en couche plus épaisse que la couverte de la porcelaine dure, ce qui donne à la nouvelle porcelaine la douceur des pâtes tendres et multiplie les reflets et les jeux de lumière sous les couleurs et les émaux.

Dire, ainsi que nous venons de le faire, que la nouvelle porcelaine de Sèvres acquiert toutes les qualités de la porcelaine dure en cuisant à une température moins élevée ; que sa fabrication est, par conséquent, plus facile et moins coûteuse, c'est affirmer son incontestable supériorité au point de vue industriel ; cette supériorité suffirait à la placer au premier rang, quand bien même elle n'offrirait pas aux décorateurs d'importants et nombreux avantages.

En effet, sa propriété de cuire complètement à un feu relativement moins destructeur permet, pour la décorer au grand feu, l'emploi d'un certain nombre de couleurs qui se détruiraient et disparaitraient au feu de cuisson de la porcelaine dure.

Pour apprécier l'importance de ce fait, il suffira de mentionner que parmi ces couleurs se trouvent la plupart de celles qui dérivent du cuivre et que l'une est précisément le rouge qui donne les flambés et les tons merveilleux si longtemps enviés aux Chinois.

D'autre part, cuite en biscuit, elle conserve la précieuse qualité de pouvoir être revêtue d'une couverte blanche ou colorée.

Enfin, la composition de sa couverte est telle que les émaux et les fonds de couleur s'y fixent intimement au demi-grand feu et qu'elle peut également recevoir les peintures exécutées avec l'ancienne palette de petit feu.

Pour ne rien omettre, il faut encore ajouter que, sans adjonctions d'oxydes colorants, on peut donner à la nouvelle porcelaine une teinte légèrement ambrée en introduisant dans la composition des pâtes une certaine argile contenant du fer en quantité infinitésimale, lequel détermine cette coloration générale et uniforme sous l'action de courants savamment conduits pendant la cuisson.

Ces éléments d'une fabrication spéciale ont donné naissance à une foule de produits nouveaux que la Commission a examinés avec le plus grand intérêt.

D'abord, dans une salle disposée à cet effet, elle a pu se rendre compte qu'un grand nombre des couleurs employées à Sèvres conservent, sous les rayons de la lumière artificielle, leur fraicheur et leur éclat.

Puis, dans une vitrine spéciale, elle a vu avec plaisir une réunion fort remarquable de petites pièces décorées au grand feu de couvertes colorées par le rouge de cuivre et capricieusement flambées de vert et de gris, tandis que certaines parties en relief apparaissent en blanc.

Parmi ces pièces, d'une originalité charmante, nous citerons :

Un vase King-te-Tchin dont l'épaisse couverte vert d'eau est flambée de rouge intense autour des anses en mascaron.

Plusieurs coupes d'une forme gracieuse et dont le pied est orné de rangs de perles qui ressortent en blanc sur le fond rouge flambé vert et gris.

Deux vases, l'un brun et l'autre bleu foncé, tous deux flambés de noir.

Plusieurs petits vases dont la surface unie, gravée ou gaufrée, a été ensuite recouverte d'un fond beau bleu turquoise truité.

Un petit vase potiche bleu turquoise céleste flambé de bleu foncé intense, d'un éclat extraordinaire.

Enfin, deux petits vases dont les couvertes de grand feu sont jaspées, l'une de rose et de gris verdâtre, l'autre de rose et de jaune.

Cette fabrication, absolument nouvelle à Sèvres et dès aujourd'hui pratique, fait le plus grand honneur à la Manufacture.

La Commission espère que M. l'Administrateur, si heureusement engagé dans cette voie, poursuivra activement ses recherches pour obtenir de nouvelles variétés de flambés rouge de cuivre, pour compléter la série des bleus turquoises, du bleu céleste au bleu vert olive, et pour trouver la couverte céladon des Chinois ainsi que leur fond violet aubergine de demi-grand feu, qui s'allie si bien aux bleus turquoises.

Elle compte enfin qu'il donnera à cette fabrication spéciale le développement qu'elle comporte.

La Commission procéda ensuite à l'examen des autres pièces de vitrine en porcelaine nouvelle dont l'ensemble a provoqué des éloges : elle constata en outre que leurs colorations sont plus variées et plus franches que celles des pièces correspondantes en porcelaine dure.

PORCELAINES NOUVELLES DE SÈVRES CUITES EN BISCUIT.

Comme les biscuits pâte dure, ceux exécutés en pâte nouvelle témoignent des soins que Sèvres apporte aujourd'hui à cette fabrication. Les pièces parfaitement réparées ne conservent aucune trace de bavures laissées par les moules, et leur fini, poussé aussi loin que possible, les rend, au point de vue de l'exécution, bien supérieures à toutes celles qu'on a fabriquées même au XVIIIe siècle.

Ces dernières, il faut le reconnaître, en dehors même du prestige de leur ancienneté, avaient jusqu'à ce jour conservé la supériorité par la douceur du ton et par la transparence propre à la pâte tendre.

En examinant les biscuits exécutés avec la nouvelle porcelaine de Sèvres, la Commission a constaté avec plaisir que, par les apparences, ils égalent ceux du siècle dernier.

Dans cette série de travaux, elle a particulièrement approuvé :

N° **672**. — Groupe. *Triomphe de Bacchus* (modèle ancien).

N° **674**. — Groupe. *L'Offrande à l'amour* (modèle ancien).

N°ˢ **681 et 682**. — *Figures canéphores* (hauteur 0ᵐ,70) par M. Carrier-Belleuse.

N° **650**. — *Buste de la République* (hauteur 0ᵐ,60) par M. Carrier-Belleuse.

N° **649**. — *Buste de M. le Président Grévy*, par M. Carrier-Belleuse.

PORCELAINES NOUVELLES BLANCHES ET DÉCORÉES DE BLEU FIXE SOUS COUVERTE.

On sait que le bleu de Sèvres de grand feu efflue toujours, pendant la cuisson, sur le blanc avoisinant de la porcelaine. Ce grave inconvénient privait les artistes de la Manufacture des ressources qu'offrent les peintures en camaïeu bleu sous couverte, dont l'art chinois montre de si merveilleux exemples.

Cette lacune, dans les moyens dont ils disposaient, se trouve aujourd'hui comblée par la découverte d'un nouveau bleu qui a servi à la décoration de plusieurs des vases que nous allons citer.

Ce bleu ne s'étend pas au-delà des limites que lui a assignées le pinceau, et les plus fins contours, comme les traits les plus déliés, restent d'une netteté parfaite ; cette qualité, d'une importance capitale pour les peintres, lui a valu, dans les ateliers de Sèvres, la dénomination de bleu fixe.

La Commission a constaté avec plaisir cette acquisition nouvelle, après s'être d'abord rendu compte de la beauté de la nouvelle porcelaine de Sèvres par l'examen de quelques pièces cuites en blanc, destinées à être ultérieurement décorées, et d'autres pièces ornées seulement de légers dessins en or.

N° **338**. — *Vase de Nimes.*

Fond blanc semé d'étoiles gravées dans la pâte, décoré d'ornements en bleu fixe sous couverte, de chrysanthèmes jaunes et brunes en émaux et d'oiseaux émaillés sur paillons, par M. Belet. — Approuvé.

Nᵒˢ **580-581**. — *Bouteilles Toro.*

Fond blanc, décorées en bleu fixe sous couverte d'ornements délicatement tracés et, sur la panse, de médaillons bruns ornés de figures en émail blanc ou de têtes en or, par M. Réjoux. — Approuvé.

Nᵒˢ **433-434**. — *Vases potiche silène.*

Fond blanc, décorés en bleu fixe sous couverte de fins ornements dont les traits déliés ont conservé une netteté absolue, par M. Célos. — Approuvé.

PORCELAINES NOUVELLES FONDS BLANCS OU TEINTÉS DÉCORÉS D'ÉMAUX.

Nᵒ **534**. — *Vase potiche* (3ᵉ grandeur).

Fond teinté ivoire, décoré de fleurs en émaux polychromes parmi lesquels dominent à la base des tons violets d'un éclat remarquable par M. Emile Richard. — Approuvé.

Nᵒ **337**. — *Vase de Nimes.*

Fond blanc teinté jaune, décoré d'une vigne vierge à feuilles rouges de différents tons, fruits violets ou roses, exécutés en émaux, par M. Belet. — Approuvé.

Nᵒˢ **446-447**. — *Vases potiche* (2ᵉ grandeur).

Fond ivoire, décorés de fleurs en émaux polychromes, par M. Henri Lambert. — Approuvé.

PORCELAINES NOUVELLES, FONDS COLORÉS DE DEMI-GRAND FEU.

Nᵒ **349**. — *Vase Carrier-Belleuse* (hauteur 2ᵐ,00).

Fond brun marron, décoré d'un sujet allégorique : *Les Arts*, en émail blanc rehaussé d'or ; il porte une riche monture et des anses en bronze doré.

Forme et composition de M. Carrier-Belleuse, sujet exécuté par M. Gobert. — Approuvé.

N° **549**. — *Vase Pigalle.*

Fond brun marron, décoré de figures en émail blanc, par M. Sieffert. — Approuvé.

Procédé nouveau, dû aux propriétés de la porcelaine nouvelle, qui permet de remplacer la pâte d'application par l'émail blanc ou coloré.

N° **588**. — *Vase-bouteille chinoise.*

Fond vert à reflets métalliques, décoré de branchages et d'oiseaux en vert de différents tons. — Approuvé.

N° **438**. — *Cornet de Gubbio.*

Décoré de branchages et figures exécutés en noir sur le vase cuit en blanc, et recouvert ensuite d'un fond général vert transparent au travers duquel apparait le décor, par M. Brunel. — Approuvé.

N° **631**. — *Vase-bouteille persane* (1re grandeur).

Fond bleu persan, décoré en émaux genre Nevers, par M. Cabau. — Approuvé.

N° **437**. — *Vase d'Arezzo* (hauteur 0m,85).

Fond rubis, décor de plantes, de chrysanthèmes à fleurs jaunes, exécuté en émaux, par M. Mérigot. — Approuvé.

N° **452**. — *Gourde d'Asti.*

Décorée de figurines en émail blanc sur fond saumon, par M. Paillet. — Approuvé.

N° **451**. — *Vase Théodore de Bry.*

Fond jaune ivoiré, décoré de fleurs en émaux et d'oiseaux sur paillon, par M. Belet. — Approuvé.

N° **343**. — *Vase de Corinthe.*

Fond ivoire quadrillé, orné d'une frise d'enfants sur fond de paillons, quadrillé, par M. Sieffert. — Approuvé.

Ce décor, exécuté en émail, est une innovation des plus heureuses.

PORCELAINES NOUVELLES, FONDS ET DÉCORATIONS DE GRAND FEU.

Avec les rouges de cuivre flambés, les vases entièrement décorés au grand feu sont les produits les plus intéressants de la nouvelle fabrication.

Ceux de ces vases dont la parure est empruntée aux couleurs employées sur porcelaine dure, montrent que la porcelaine nouvelle peut, sans rien sacrifier, être substituée à l'ancienne; et ceux décorés de couleurs que détruirait le feu de cuisson de l'ancienne porcelaine, font ressortir l'importance des propriétés spéciales de la nouvelle pâte. De ces derniers, les *Grands vases Berlin*, Nos 341-342 et 595, décorés sur pâte crue, puis soumis au seul feu de cuisson, en sont les exemples les plus remarquables.

N° 601. — *Vase Gouthière*.

Blanc décoré d'or et médaillons fond bleu vert mat, orné de figures en pâte d'application genre Wedgwood. Composition de M. Carrier-Belleuse, exécuté par M. Archelais. — Très approuvé.

Nos 563-600. — *Vases Ledoux*.

Fond blanc décoré en relief d'ornements et de médaillons avec figures et attributs; sur la panse, frise d'enfants en pâte d'application sur biscuit gris bleu, genre Wedgwood, par M. Gobert. — Approuvé.

N° 341. — *Vase Berlin* (hauteur 1m 25).

Fond gravé en écailles et teinté vert, décoré de figures et d'ornements bleus ou roses; sur la panse se détache en relief une guirlande de fruits couleur rubis ombré noir, par MM. Doat et Lucas. — Approuvé.

N° 342. — *Vase Berlin* (hauteur 1m 25).

Fond blanc couvert de feuillages gravés dans la pâte et teintés rose et vert, d'un aspect qui rappelle les dessins rouge de cuivre des chinois; sur le col, se détachent des cartels fond bleu ornés de figures, par MM. Doat et Lucas.— Approuvé.

N° 595. — *Vase Berlin* (hauteur 1m 25).

Fond couleur céladon, décoré d'une ronde d'enfants entourés de branches de lauriers garnies de fruits bleus et rouges (le dessin a été gravé dans la couverte crue), par MM. Doat et Lucas. — Approuvé.

PORCELAINES DE SERVICE.

A part les trois groupes en biscuit formant surtout, que nous avons signalés, cette catégorie ne comprend qu'un petit nombre de pièces, parmi lesquelles nous citerons :

N° **285**. — *Service* à dessert, dit *Service Mérigot*.

Fond ivoiré à bouquets variés et dont le marli, décoré de deux bordures bleu foncé et bleu turquoise rehaussé d'or, porte le chiffre de la République.

N° **290**. — *Service* offert à S.-A. Royale le Prince de Galles : marli bleu de Sèvres et or ; au centre, les armes du prince en couleur de petit feu.

N° **431**. — *Assiette* (porcelaine nouvelle).

Décor émaillé, marli fond bleu foncé décoré dans le genre persan de palmes bleu clair et jaune, chatironné d'or.

N° **427**. — *Assiette* (porcelaine nouvelle).

Décor émaillé, style chinois, par M. Derischweiler.

Copie exacte de l'assiette chinoise, dite aux sept bordures, considérée jusqu'à ce jour par les amateurs comme inimitable.

Ce travail d'imitation, tout à fait en dehors des habitudes de la Manufacture, montre que nos artistes peuvent, du premier coup, faire aussi bien que les peintres les plus habiles de l'Extrême-Orient, et que la palette d'émaux de Sèvres n'a rien à envier à la leur. — Très remarquée.

N° **147**. — *Tête à tête*.

Fond blanc vermiculé dans la pâte, décoré d'une bordure en or gravé et d'un semi de feuillages et papillons en bleu sous couverte, entremêlé de fleurettes en pâte d'application légèrement teintée. — Approuvé.

De l'examen de la Commission, dont nous venons de donner l'analyse, il importe de tirer la synthèse. Il faut, en effet, que de ces choix, de ces observations, un enseignement général se dégage : nous allons essayer de le résumer en quelques mots :

Une des premières règles que la Commission a cru devoir se tracer, a été de tenir rigoureusement compte de la destination présumée des pièces en raison de leurs formes et de leurs dimensions.

En effet, la porcelaine ne concourt pas directement à l'ensemble décoratif des monuments et des appartements ; sans doute les premiers essais de revêtements et de reproductions de peintures en faïence ingénieusement dépolie peuvent faire songer au rôle nouveau qu'elle serait appelée à jouer dans cet ordre d'idées, mais, jusqu'à présent, partout où on la rencontre, elle est en quelque sorte indépendante de ce qui l'entoure.

Elle est par pièces détachées qui doivent, par conséquent, constituer un tout complet d'autant plus apprécié qu'il réunit les qualités spéciales nécessaires à la destination ou à la place qu'il occupe.

Considérées à ce point de vue, les porcelaines artistiques, les seules que Sèvres ait mission de produire, peuvent être divisées en trois catégories :

1° Les porcelaines de table et de service ;

2° Les porcelaines pour les appartements ;

3° Les porcelaines de grandes dimensions pour les palais et les galeries.

PORCELAINES DE TABLE ET DE SERVICE.

Les porcelaines de table et de service semblent, de nos jours, n'être plus qu'un accessoire de la fabrication, dont on se dispenserait volontiers.

On oublie trop que ces porcelaines sont les aînées, qu'elles eurent leur raison d'être avant qu'on ne songeât aux autres et qu'elles sont encore nécessaires au confortable, à tous les luxes, tandis que les autres sont souvent remplacées par le marbre ou le métal.

Aujourd'hui d'ailleurs, qu'on se serre à plaisir, même à table, il n'y a plus de place sans doute pour les larges plats artistiquement décorés, pour les corbeilles aux multiples étages supportées par les attributs de la chasse, de la pêche ou ceux des vergers et des jardins.

N'y aurait-t-il du moins rien à tenter, rien à trouver pour améliorer les quelques porcelaines restées indispensables au service de la table et aux réunions du soir ?

Ceux qui se préoccupent de cette question rechercheront des formes plus élégantes et mieux appropriées aux usages actuels ; ils veilleront à ce que les pièces de service quotidien soient à la fois légères et solides, à surface absolu-

ment lisse et décorées avec des couleurs aussi inaltérables que la porcelaine elle-même.

C'est donc pour les porcelaines de cette catégorie que l'emploi des couleurs de grand feu est particulièrement recommandable.

Il ne devrait être fait exception que pour certains services de luxe et d'apparat destinés à ne sortir que rarement des vitrines.

En tout cas, dans leurs compositions, les décorateurs s'attacheront à conserver sans peintures ni colorations, quelques parties des porcelaines dont l'éclat s'harmonise si bien avec la blancheur mate du linge.

Ils n'useront que sobrement des couvertes et des fonds colorés qui seront toujours d'un ton doux mais franc : les tons trop sombres et lourds feraient tache sur une nappe.

Pour les assiettes et les plats, ils écarteront de l'intérieur les fonds unis foncés et les décorations surchargées dont les colorations, en se combinant avec celle des mets, donnent souvent à ceux-ci un aspect désagréable. Ils se contenteront pour cette partie d'une ornementation simple et légère, réservant toute l'ingéniosité de leur talent à la décoration du marli qui, à elle seule, devrait toujours faire le mérite artistique d'une assiette ou d'un plat de service.

PORCELAINES D'APPARTEMENT.

Les porcelaines d'appartement, vases de petites dimensions, garnitures de cheminées, jardinières, porte-bouquets, qui apportent à l'ameublement la note gaie et les jeux de lumière, qui, dans les salons et les boudoirs, sont vues de fort près, doivent, par conséquent, réunir les qualités d'une distinction parfaite et les caractères d'une œuvre d'art.

Non seulement, en effet, le spectateur appréciera tous les détails de l'exécution, mais il saisira d'un seul coup d'œil la forme et la composition du décor.

Ces porcelaines-bijoux, pourrait-on dire, que le hasard ou le caprice placera sur une cheminée à côté d'objets très divers, ces porcelaines devront-elles présenter toujours les rectitudes de formes et les caractères d'ornementation spéciaux à tel ou tel ordre, à tel ou tel style ? On ne le pense pas.

Elles sont destinées à un monde élégant et raffiné, dont il faut tout d'abord s'étudier à satisfaire les goûts, en ce qu'ils ont de délicat et d'artistique. Un écrivain des plus autorisés en matière d'art, M. Paul Mantz, disait dernière-

ment que les meubles si remarquables du XVIII⁰ siècle, témoins muets du luxe et des coutumes du grand monde d'alors, sont pour nous comme autant de spirituels chroniqueurs qui racontent aujourd'hui, à qui sait les interroger, les grandeurs et les raffinements des cours de Louis XV et de Marie-Antoinette.

Pourquoi nos porcelaines ne diraient-elles pas à leur tour quelque chose de nos goûts et de nos usages ?

Au point de vue des formes, les cours de dessin raisonnés de Sèvres apprendront à ses futurs compositeurs qu'il faut éviter les formes compliquées à plaisir, que toutes les parties d'une pièce céramique, pour affronter victorieusement l'épreuve du feu, doivent se tenir intimement et se supporter solidement les unes les autres ; enfin que l'élégance consiste bien plus dans la grâce harmonieuse des contours, que dans l'amincissement exagéré des pièces ou de leurs supports.

La porcelaine est fragile de sa nature, les tours de force de finesse et de légèreté peuvent sans doute étonner un curieux, mais est-il sage de dépenser tant de talent pour fabriquer et décorer un objet menacé d'une certaine et prompte destruction ?

La forme étant choisie, deux éléments pourront concourir à la décoration de la pièce : la sculpture et la peinture.

Les ornements sculptés, appendices obligés ou simplement décoratifs, sont d'un précieux secours en céramique, mais, dans l'un et l'autre cas, ils doivent avoir leur raison d'être et, quelque soit leur mérite artistique, ne jamais prendre assez d'importance par rapport à la pièce pour captiver exclusivement l'attention.

Ils ne doivent pas non plus prendre une telle saillie qu'ils modifient la forme générale dont l'œil ne doit jamais perdre le contour.

On disait tout à l'heure que toutes les parties d'une pièce céramique doivent se soutenir les unes les autres ; ce précepte de l'esthétique architecturale, qui est en même temps une exigence absolue de la fabrication, réglera le choix des parties qui pourront comporter des ornements en relief.

Il faut, en un mot, qu'une pièce quelconque de céramique, un vase par exemple, paraisse supporter facilement et sans efforts les sculptures dont il est orné ou qu'il soit naturellement porté par celles-ci.

En dehors du rôle très important, sans doute, qu'elle est appelée à jouer dans la décoration, la sculpture proprement dite a-t-elle lieu de se féliciter des reproductions en porcelaine, ou même en biscuit ?

En porcelaine, évidemment non, car la couche de couverte posée sur les pièces moulées, quelque mince qu'elle soit, n'en offre pas moins une épaisseur

appréciable, qui n'est pas toujours uniforme; en tout cas, elle s'accumule assez dans les creux pendant la cuisson pour altérer sensiblement les contours et les modelés ; d'autre part, en raison de sa transparence, elle détermine et multiplie les reflets et les jeux de lumière incompatibles avec la statuaire.

Avec la porcelaine cuite en biscuit, ces inconvénients disparaissent ; la finesse de son grain, son ton blanc mat, semblent particulièrement propres à faire ressortir la délicatesse et le fini des ornements, la grâce et le charme d'une statuette ou d'un groupe.

Mais il est très difficile de conserver à ces reproductions, forcément réduites, une proportionnalité suffisamment rigoureuse pour ne pas diminuer très sensiblement le mérite de l'œuvre originale.

Quoi qu'on fasse, en effet, on ne pourra éviter les inégalités de retrait et les affaissements de la pâte crue pendant le séchage des pièces à leur sortie du moule ; on ne pourra davantage empêcher dans le four de cuisson cet autre retrait bien plus considérable que le premier et qui se produira plus inégalement encore, en même temps que le ramollissement de la pâte accentuera et multipliera les affaissements.

A ces nombreuses causes d'imperfection, qui sont inhérentes à la matière elle-même, s'ajoutait encore celle qui provient des bavures du moule, lesquelles réapparaissaient toujours, quelques soins qu'on ait mis à les enlever, mais nous savons qu'à Sèvres on vient de trouver un procédé très ingénieux pour éviter la réapparition des lignes saillantes qui décomposaient la pièce en autant de segments que son moule avait de parties.

Les considérations qui précèdent, en condamnant absolument les grandes reproductions en biscuit des bustes et des statues, ne visent que dans une certaine mesure, la fabrication des statuettes, des groupes et des bustes de petite dimension.

Quant aux décorations par la peinture, pour les composer, les artistes se souviendront que les porcelaines ne doivent jamais perdre leur caractère de pierres précieuses, qu'elles doivent au contraire briller comme autant de diamants parmi les objets d'ameublement ; qu'en les couvrant de couleurs ternes et opaques on leur retirerait leurs propriétés réfléchissantes, leur mérite spécial et envié.

Simple ou compliquée, la décoration doit, dans son ensemble comme dans chacune de ses parties, se proportionner aux dimensions de l'objet.

Les artistes se souviendront aussi qu'il faut combiner l'ornement d'après la forme du vase, diviser la surface en autant de champs que la décoration devra comprendre de parties concourant à l'effet général.

En divisant ainsi la surface à décorer, en variant les heureux effets d'une

coloration sobre et harmonieuse, en ménageant une ornementation légère à la partie supérieure, plus solide au contraire et plus intense à la base pour soutenir et faire ressortir le décor principal, toujours réservé à la partie médiane de la pièce, on se maintiendra dans les saines traditions, dans les règles qui conduisent à une composition satisfaisante, laquelle avec un peu de talent et d'originalité s'élèvera facilement à la hauteur d'une œuvre d'art.

Ce résultat, l'artiste pourra l'atteindre par des compositions d'une grande simplicité, mais sans chercher à multiplier les détails, sans complications inutiles, il réservera pour ces porcelaines d'appartement ses plus ingénieuses combinaisons de rinceaux, d'arabesques aux multiples couleurs chatironnées d'un filet d'or, les gracieuses frises et les peintures de genre entourées d'ornements en or rappelant des miniatures dans leur cadre.

C'est pour ces pièces enfin qu'il aura recours aux fines décorations en pâte d'application.

En rappelant succinctement les qualités qui concourront au caractère artistique et à la distinction des porcelaines à la main et d'appartement, la Commission insiste à nouveau sur l'opportunité de reprendre à Sèvres la fabrication des porcelaines tendres, leurs merveilleux fonds de couleur, la douceur et le flou de leurs peintures assurent à ces productions un succès certain.

PORCELAINES DE GRANDES DIMENSIONS.

Les vases ou autres grandes pièces qu'on voit dans les jardins, les galeries et les palais et qui, sur leur piédestal, constituent des morceaux indépendants d'architecture ornementale sont soumis aux règles précises de cet art.

Ce ne serait pas sans péril, en effet, que pour en déterminer la forme on s'abandonnerait aux inspirations d'une imagination fantaisiste ou aux réminiscences d'un art exotique. Certains contours capricieux peuvent convenir à tel milieu dont l'ornementation générale affecte un caractère identique, mais ils s'accommoderaient mal de l'entourage qui leur serait sûrement réservé chez nous.

La beauté d'une pièce céramique dépend à la fois de sa forme et de l'accord parfait de cette forme avec la décoration.

L'expression de fierté, de grâce ou de magnificence dans la forme commandera le caractère de hardiesse, de délicatesse ou de richesse que devront prendre les sculptures et les peintures concourant à la décoration.

Il semblerait que la composition des grandes pièces décoratives, soumise à

des règles si simples en apparence, dût être facile pour celui que des études suffisantes ont préparé à ce genre de création.

Mais, sans parler des vases commémoratifs dont la décoration principale sera toute seule un sujet de laborieuses recherches, ni des vases destinés à une place déterminée pour lesquels un entourage connu commandera la forme, le décor et jusqu'à la coloration, ne faudra-t-il pas, en toute circonstance, s'astreindre au respect absolu des règles et des préceptes sur la division de l'espace ? Ne faudra-t-il pas conserver une proportion exacte entre chacune des parties de la décoration et la pièce elle-même ; rechercher les combinaisons d'une coloration harmonieuse avec des couleurs franches et éclatantes, éviter surtout les complications et les multiples détails qui conduiraient inévitablement au papillotage ou à une tonalité générale sans effet qui rappellerait les plus mauvaises productions de Sèvres, entre les années 1825 et 1850 ?

En résumé, les pièces d'une importance capitale que la Manufacture est appelée parfois à fabriquer, doivent réunir tous les caractères de la beauté qui sont de tous les âges et être en même temps l'expression la plus élevée de l'art céramique à leur époque.

Après avoir rappelé les principes généraux de l'art céramique, il nous reste, Monsieur le Ministre, à conclure en ce qui concerne l'ensemble des œuvres actuellement exposées.

CONCLUSION

Le progrès résultant, dans les arts appliqués à l'industrie, des ressources nouvelles qu'apporte la science et de l'habileté plus grande que l'étude procure aux artistes, la Commission, après l'examen qu'elle vient de faire des derniers travaux exécutés à la Manufacture nationale de Sèvres, peut légitimement saluer une époque de progrès.

Elle a reconnu ces deux éléments : l'apparition de nouveaux procédés scientifiques et l'effort plus heureux des décorateurs.

Les récentes découvertes dues aux chimistes de la Manufacture, le talent plus éclairé de ses artistes se sont heureusement combinés pour imprimer une impulsion nouvelle à l'art céramique.

Les uns et les autres, Monsieur le Ministre, encouragés par le suffrage du public et légitimement préoccupés des gloires de Sèvres, voudront, en perfectionnant le progrès d'aujourd'hui, préparer le progrès de demain pour maintenir toujours notre établissement national au premier rang. Aussi la Commission pense-t-elle que cette florissante institution et son personnel sont dignes de votre haut intérêt et de la bienveillance de votre département.

Veuillez agréer, Monsieur le Ministre, l'expression de mes sentiments les plus respectueux.

Le Rapporteur de la Commission,
O. DU SARTEL.

ANNEXE A.

Extrait du procès-verbal de la séance tenue à Sèvres, le 22 juin 1882, par la Commission de perfectionnement de la Manufacture nationale (1).

Président : M. Paul Mantz, Directeur général des Beaux-Arts ; Secrétaire : M. Gerspach, chef du bureau des Manufactures nationales.

Présents : MM. E. Guillaume, Berthelot, Du Sommerard, membres de l'Institut ; Deck, Lameire, Hache, Mazerolle, Ch. Davilliers, Dubreuil.

MM. E. Hebert, Galland, A. Moreau, G. Berger se font excuser.

MM. de Lajollais, Gasnault, retenus à l'école nationale de Limoges par leur service, n'ont pu se rendre à la convocation.

M. Ch. Lauth, administrateur de la Manufacture, assiste à la séance qui est ouverte à 10 heures du matin.

M. l'Administrateur donne lecture d'une dépêche annonçant que M. le Ministre, retenu à Paris par le Conseil, n'arrivera à Sèvres qu'à 2 heures ; il propose de remettre à ce moment l'examen des nouveaux produits qui font l'objet principal de la séance de ce jour.

La Commission examine les dessins et les travaux sur porcelaine des élèves ; elle remarque avec intérêt les projets graphiques ainsi que les dessins d'après la bosse et la nature exécutés par les jeunes gens de l'école dont le règlement est remis aux membres de la Commission. Le règlement prescrit, outre les leçons de dessin et de composition et les cours pratiques d'exécution :

1° Des examens trimestriels dans lesquels les élèves sont interrogés sur les matières de leur enseignement et de plus sur l'histoire, la géographie et les sciences naturelles ;

2° Des concours semestriels, dont les résultats, tant au point de vue de la composition que de l'exécution, ont vivement frappé les Membres de la Commission ;

3° Enfin, des conférences sur la fabrication, sur la chimie et sur l'art décoratif.

La Commission félicite M. l'Administrateur, M. le Directeur des travaux d'art, chargé des écoles, ainsi que les différents professeurs qui sont tous choisis parmi les artistes de la Manufacture.

La Commission se rend au musée céramique ; elle voit avec plaisir que les vœux qu'elle a précédemment émis sur le classement et l'installation des collections ont été pleinement réalisés par M. le Conservateur.

Elle visite également les collections des modèles en plâtre qui ont été tout récemment réunis.

Les membres de la Commission passent dans les services de la fabrication, dont la bonne tenue est remarquée ; ils assistent aux travaux des tourneurs et des mouleurs réparateurs et examinent les fours à flamme renversée que la Manufacture a récemment construits et appliqués à la cuisson de la nouvelle porcelaine. M. l'Administrateur explique que ces fours, qui présentent diverses

(1) Voir le *Journal officiel* du 1er juillet 1882.

dispositions spéciales, permettent d'obtenir une répartition plus égale de la température et de la nature d'atmosphère que nécessitent les besoins de telle ou telle fabrication.

Les membres de la Commission et en particulier ceux qui se livrent aux travaux céramiques témoignent de leur satisfaction.

La séance est suspendue à midi ; elle est reprise à 2 heures.

Président : M. *Jules Ferry, ministre de l'Instruction publique et des Beaux-Arts.*

M. l'Administrateur présente à la Commission les principaux travaux qui ont été exécutés depuis son entrée en fonctions, en 1879.

Ces produits, au point de vue de la fabrication, sont classés en deux catégories principales : la première comprend les pièces fabriquées avec l'ancienne porcelaine ; la seconde, les objets fabriqués avec une nouvelle pâte. La Commission verra ensuite les biscuits, les formes et le décor.

PREMIÈRE CATÉGORIE.

FONDS AU GRAND FEU, COULEURS NOUVELLES.

..

La Commission donne son approbation à ces couleurs nouvelles obtenues sur la porcelaine dure ordinaire de Sèvres et émet le vœu qu'un grand développement soit donné à cette fabrication.

FONDS AU DEMI-GRAND FEU, COULEURS NOUVELLES.

..

La Commission, tout en reconnaissant les efforts tentés, trouve ces pièces inférieures à celles obtenues au grand feu ; elle demande que l'emploi en soit limité.

SECONDE CATÉGORIE.

PORCELAINE NOUVELLE.

..

La Commission examine toutes ces pièces avec le plus grand soin et le plus vif intérêt. Elle reconnait hautement le mérite de la nouvelle porcelaine, dont l'invention fait le plus grand honneur à M. l'Administrateur ; elle le félicite tout particulièrement de l'application des émaux transparents, qui ouvre à la fabrication de la porcelaine un champ vaste et inexploré jusqu'à ce jour en Europe.

BISCUITS.

..

La Commission constate le procédé de fabrication, qui fait entièrement disparaître la trace du moulage.

FORMES NOUVELLES.

La Commission remarque plusieurs formes nouvelles dans le style grec, de la Renaissance et des époques de Louis XIII, Louis XV et Louis XVI ; elle émet le vœu que la recherche des nouvelles formes soit poursuivie.

DÉCORATIONS.

La Commission fait les remarques suivantes :

Les pâtes pleines, colorées d'un aspect terne et opaque qui avaient attiré des critiques, ont été presque abandonnées; on a l'espoir qu'elles le seront totalement.

A la suite de vœux précédemment formulés, le cartel peint et le médaillon tableau ont été supprimés ; l'adjonction du bronze a été limitée ; les modèles de bronze sont mieux choisis, mieux appropriés à la forme et au style ; la ciselure est plus soignée.

L'esprit général de la décoration s'est déjà heureusement modifié, grâce aux procédés qu'offre la nouvelle porcelaine.

On remarque avec plaisir une disposition très accusée à conserver l'aspect précieux de la matière.

La relation entre le décor et la forme est mieux observée ; les vases de petite dimension et de forme délicate sont revêtus d'une décoration fine et précieuse ; d'autre part, le décor des grandes pièces destinées aux vestibules, escaliers et jardins, est d'une conception large et d'une exécution sobre en couleurs, comme il convient aux grands vases décoratifs.

M. le Ministre et la Commission se rendent ensuite dans les ateliers des artistes et examinent les travaux en cours d'exécution.

Après cette visite, la Commission reprend la délibération.

M. le Ministre se fait l'interprète de la Commission qui est unanime pour reconnaître les très grands progrès accomplis ; il adresse à M. l'Administrateur les plus vives félicitations.

M. Deck est heureux de voir que les critiques qu'il a cru devoir formuler dans l'intérêt de la Manufacture ont été écoutées ; il avoue en toute sincérité qu'il ne s'attendait pas à de pareils résultats; qu'il a été surpris de voir d'aussi belles choses et une si excellente fabrication.

MM. Hache et Dubreuil, en leur qualité de manufacturiers, sont reconnaissants des très réels progrès réalisés ; l'industrie privée sera redevable à Sèvres d'une nouvelle fabrication dont elle saura tirer profit.

M. du Sommerard n'a rien à ajouter à ce qui a été dit sur la question technique par des juges aussi compétents. Il rappelle les critiques de la Commission sur les formes et les décors ; aujourd'hui on constate avec grande satisfaction une tendance marquée d'abord vers la recherche de formes nouvelles, puis vers le rapport qui doit nécessairement exister entre la forme et le décor.

La manufacture a tenu compte des avis qui lui ont été donnés ; ses produits sont plus intéressants, plus variés et n'ont plus ce caractère de monotonie qu'on leur reprochait avec raison.

M. l'Administrateur remercie M. le Ministre et la Commission ; il est très sensible aux paroles qui viennent d'être prononcées. Les progrès qu'on a bien voulu constater sont dus non seulement à ses efforts personnels, mais à la collaboration dévouée et constante de tous les artistes et de tous les chefs de service de la Manufacture (1), et notamment de M. Carrier-Belleuse, directeur des travaux d'art, et de M. Vogt, chef des travaux chimiques. Maintenant, ajoute M. l'Administrateur, la question se pose de savoir comment et dans quelles conditions l'industrie privée sera appelée à profiter des nouveaux procédés. Et d'abord, en présence des efforts qui se font en

(1) Voici les noms des principaux collaborateurs de la Manufacture nationale de Sèvres :

MM. Lauth, administrateur ; — Carrier-Belleuse, directeur des travaux d'art ; — Renard, agent comptable ; — Champfleury, conservateur du musée ; — Milet, chef des ateliers de la fabrication ; — Arschur, attaché aux recherches céramiques ; — Hallion, chef des ateliers de décoration ; — Vogt, chef des travaux chimiques.

ARTISTES.

Sculpteurs-Modeleurs. — MM. Gély, Doat, Briffault, Roger, Forgeot, Larue, Célos, Archelais, Blanchard, Legay, Lucas, Maugendre, Sandoz, Rodin.

Peintres. — MM. Gobert, de Courcy, Brunel, Carau, Bulot, Lambert, Froment, M^{me} Apoil, MM. Belet, Émile Richard, Barriat, Mérigot, Goddé, M^{mes} Escallier, MM. Derischweiler, Réjoux, Bonnuit, Eugène Hallion, Guillemain, Pallet, M^{lles} Moriot, MM. Henri Renard, Sieffert.

Dessinateurs. — MM. Avisse, Émile Renard.

France et à l'étranger pour perfectionner la fabrication de la porcelaine, il importe de bien affirmer la priorité acquise par la Manufacture nationale.

Cette priorité a déjà été reconnue dans la correspondance administrative et surtout dans une lettre de M. le Ministre, datée du 10 avril 1882, mais ces documents classés aux archives de la Manufacture ne sont pas destinés à la publicité; il semble donc que l'on pourrait, pour prendre date, insérer au *Journal officiel* un extrait du procès-verbal de la séance de ce jour.

M. l'Administrateur continue en priant la Commission de s'occuper de l'exposition publique des nouveaux produits. Dès qu'il a été appelé à la direction de la Manufacture, il a conçu le projet de faire, à un moment donné, une exposition spéciale; aujourd'hui la Commission a vu un certain nombre de pièces, mais elle a remarqué qu'il y en avait dans les ateliers de plus importantes en cours d'exécution; ces pièces ne seront achevées en partie que pour l'année 1884; il serait peut-être utile d'ajourner à cette date l'exposition projetée afin de montrer la fabrication avec tous ses résultats et d'une façon très complète......................
..

Consultée par M. le Ministre, la Commission décide :

1° Qu'un extrait du procès-verbal de la séance de ce jour sera inséré au *Journal officiel*;

2° Que les produits de la Manufacture nationale de Sèvres, fabriqués depuis 1879, seront envoyés à la prochaine exposition publique de céramique qui aura lieu à Paris ;

3° Qu'à cette époque, les procédés nouveaux seront livrés à la publicité au moyen d'un mémoire inséré dans les documents officiels du Gouvernement et dans les publications spéciales.

M. le Ministre exprime ses remerciements à la Commission et la prie de continuer à prêter à l'Administration le concours de ses lumières et de sa compétence.

La séance est levée à six heures.

<div style="text-align: right;">
Le Secrétaire.
GERSPACH.
</div>

ANNEXE B.

Extrait du procès-verbal de la séance tenue à Sèvres le mardi 17 juin 1884 par la Commission de perfectionnement de la Manufacture nationale.

Président : M. Kaempfen, Directeur des Beaux-Arts; Secrétaire: M. Gerspach, chef du bureau des Manufactures nationales ; Secrétaire-adjoint : M. J. Rohaut, sous-chef.

Un arrêté ministériel en date du 21 mars 1884 a constitué la Commission en jury d'admission des produits de la Manufacture nationale de Sèvres à envoyer à l'exposition organisée au palais des Champs-Elysées, pour le mois d'août, par l'Union centrale — et a prescrit la nomination d'un rapporteur choisi parmi les membres du jury.

Dans ce double but et conformément à la décision prise en sa dernière séance, la Commission se trouve réunie à la Manufacture le 17 juin, à dix heures du matin.

La séance est ouverte à dix heures et quart.

Se sont fait excuser : — MM. Dubreuil, Guillaume, Hébert, de Lajolais.

Sont présents : — MM. Berger, Berthelot, Deck, Galland, Gasnault, Hache, Lameire, Paul Mantz, Mazerolles, Poulin, du Sartel, du Sommerard.

MM. Lauth, Administrateur, et Carrier-Belleuse, Directeur des travaux d'art, assistent à la séance.

M. le Secrétaire-adjoint donne lecture du procès-verbal de la précédente séance (24 mai 1884), qui est adopté.

M. le Président donne la parole à M. l'Administrateur pour l'exposé de quelques considérations préliminaires.

M. l'Administrateur explique que les objets à examiner comprennent de six à sept cents pièces fabriquées depuis la dernière exposition (1878).

Mais avant de commencer la visite, M. l'Administrateur croit devoir soulever une question préjudicielle. — Dans sa séance du 22 juin 1882, la Commission a décidé préventivement qu'au moment de l'exposition de 1884 « *les procédés nouveaux seraient livrés à la publicité au moyen* « *d'un mémoire inséré dans les documents officiels de l'Administration et dans les publications* « *spéciales.* »

La Commission maintiendra-t-elle sa décision ?

..

M. le Président met aux voix le projet de résolution suivant :

« La Commission maintient sa résolution du 22 juin 1882. — La publicité aura lieu de façon « complète et dans le plus bref délai possible. »

M. l'Administrateur fait observer que les travaux préparatoires de l'exposition absorbent actuellement tout son temps, et qu'il ne pourrait guère livrer son mémoire avant six mois.

Sous réserve de cette observation, la Commission adopte (1).

L'ordre du jour appelle — conformément à la seconde partie de l'arrêté du 24 mars 1884 — la nomination d'un rapporteur de l'exposition.

Quelques observations sont échangées, à la suite desquelles toutes les voix se portent sur M. du Sartel, qui remercie la Commission et accepte.

La Commission se rend dans la galerie où se trouvent les objets qui — fabriqués depuis la dernière exposition — l'ont été, les uns suivant les anciens procédés, les autres suivant les nouveaux.

Président : M. Fallières. Ministre de l'Instruction publique et des Beaux-Arts.

M. le Ministre, accompagné de M. Morel, son chef de cabinet, entre en séance et prend la présidence.

On procède d'abord à une revue d'ensemble qui provoque chez les visiteurs un sentiment général de satisfaction pour l'éclat exceptionnel de cette exposition et notamment pour les résultats obtenus grâce à la nouvelle porcelaine.

(1) Malgré le vote acquis, la question demeure *réservée*. Dans sa séance du 6 août suivant, la Commission a décidé en effet — sur les observations de M. l'Administrateur — qu'elle délibérerait ultérieurement de nouveau sur l'opportunité de la publication prochaine du mémoire dont il s'agit.

M. l'Administrateur prend texte des félicitations qui lui sont adressées à ce sujet pour en renvoyer une partie à ses collaborateurs: MM. Vogt, chef des travaux chimiques, et Dutailly, préparateur, qui l'ont puissamment aidé, et auxquels il tient à rendre, devant tous, un hommage absolu.

Dans le même ordre d'idée, M. l'Administrateur prie la Commission d'exprimer son avis quant à l'influence du Directeur des travaux d'art — M. Carrier-Belleuse — sur la production de Sèvres en tant qu'œuvres d'art. Personnellement, M. Lauth tient en haute estime le concours de cet artiste, mais il serait bon que la Commission fît savoir qu'elle regarde ou qu'elle ne regarde pas comme exagérée la part actuellement faite à la sculpture dans la décoration.

La Commission déclare ne rien trouver d'excessif au développement pris par la sculpture dans les partis pris décoratifs. Elle est même disposée à approuver d'une manière générale la direction d'art donnée à la fabrication.

La revue d'ensemble étant terminée, la Commission examine en détail chacun des objets réunis dans la salle. Elle les admet tous à l'exposition, sauf huit, dont la Commission reconnaît d'ailleurs que l'exécution technique est irréprochable; mais ils lui semblent d'un style quelque peu suranné, et elle craint qu'ils ne fassent tache au milieu d'une œuvre dont la caractéristique est sa modernité.

Et, à ce propos, sur la proposition de M. Berger, la Commission émet le vœu que les porcelaines de Sèvres d'ancienne fabrication, dispersées dans les palais nationaux, soient — à l'exception de celles qui présenteraient un intérêt historique — rendues à l'Administration des Beaux-Arts, en échange de produits de fabrication moderne choisis de manière à s'harmoniser aux localités où ils seront placés.

Comme conséquence, M. Berger demande que ce premier vœu soit complété par un second tendant à ce que, parmi les objets qui seront envoyés à l'exposition prochaine, un premier choix soit réservé au musée de la Manufacture de Sèvres, et qu'une partie du restant soit répartie entre les musées de céramique, et notamment entre le musée des Arts décoratifs et le musée de Limoges.

La Commission adopte.

M. l'Administrateur annonce qu'en ce qui concerne le musée de la Manufacture, son choix est déjà fait.

La Commission passe ensuite dans la pièce où les objets d'art qui s'y trouvent sont éclairés par des lampes. Sous cette lumière, les uns gagnent, les autres perdent. Mais on reconnaît, en somme, que cette petite exhibition spéciale, qui sera reproduite aux Champs-Elysées, présente un véritable intérêt.

La séance est suspendue à midi.

Reprise à deux heures, elle rouvre par l'examen d'une vitrine où l'on a groupé les plus beaux spécimens de « *flambés* » que la Manufacture ait obtenus depuis quatre ans. On sait que le laboratoire de Sèvres — poursuivant un but analogue à celui que MM. Deck et Optat-Milet s'étaient déjà proposé — s'est appliqué spécialement à l'étude des couleurs « grand feu » que produisent les Chinois. La collection qu'on a sous les yeux résume tous les résultats obtenus dans cet ordre de recherches.

La Commission croit que ces « flambés » seront, pour le public spécial, une véritable révélation. Il y a là, certainement, un progrès considérable, non seulement sous le rapport de

la variété des nuances réalisées, mais encore au point de vue de l'intensité des colorations, de leur profondeur et de leur éclat.

M. l'Administrateur soumet ensuite à la Commission quelques vases décorés de figures peintes exécutées d'après les anciens procédés. M. Lauth croit se souvenir que, précédemment, la Commission a proscrit d'une façon absolue la représentation, sur la porcelaine de Sèvres, de modèles vivants peints avec la préoccupation, soit « de faire un tableau, » soit de lutter, sous le rapport du rendu, avec la nature. — Il lui semble que la technique qu'elle a, au contraire, adoptée impose une décoration par à-plats, sans perspectives et sans modelés.

La Commission ne croit pas s'être jamais montrée aussi exclusive. Certes, elle estime, en principe, que « le tableau » sur vase doit être absolument proscrit, et que les peintures exécutées sur porcelaine n'ont pas à se préoccuper des colorations naturelles. Mais cette doctrine d'art, comment la réglementer ? Comment définir où commenceront le « tableau » dans le sujet peint, et « la convention » dans le coloris donné ? — On ne peut, en pareil cas, que généraliser et dire : — ce qu'il faut, c'est faire œuvre de peintre décorateur et non autre. Sans doute, mieux vaut recourir au camaïeu pour décorer un vase. Mais, dans tous les cas, ce qu'on doit impérieusement exiger, c'est que le sujet principal de la décoration soit choisi et traité de manière à s'arranger toujours harmonieusement avec l'architecture de l'objet auquel on l'applique et les autres détails de l'ornementation qui le complètent.

En conséquence de cet exposé de principe, la Commission n'accepte pas, pour la prochaine exposition, six des vases qu'elle a sous les yeux.

M. le Directeur des travaux d'art soumet à la Commission les travaux graphiques des élèves. — On est frappé des progrès accomplis, et les espérances que donnent déjà plusieurs des jeunes gens de l'école témoignent hautement en faveur de la méthode d'enseignement adoptée à Sèvres et des professeurs qui l'appliquent.

On procède ensuite à une visite générale des ateliers.

M. le Ministre prend un vif intérêt aux travaux en cours d'exécution ; il adresse ses compliments personnels aux divers artistes qui lui sont présentés. Dans les ateliers techniques, il remarque particulièrement les perfectionnements apportés par M. Constantin Renard au coulage des grandes pièces. — Puis, ces visites achevées, en son nom comme en celui de la Commission, M. le Ministre exprime à M. l'Administrateur ses plus sincères félicitations, en le priant d'en transmettre à ses collaborateurs de tous grades, à ses ouvriers de tous rangs, la part qui leur est due. Il se plaît, d'un autre côté, à reconnaître l'abnégation et le désintéressement de ces artistes de haute valeur qui se consacrent tout entiers à la gloire de notre grande Manufacture nationale.

M. l'Administrateur remercie M. Fallières de ces paroles, si bienveillantes pour ses administrés et pour lui-même. Puis il rappelle au Ministre que si l'Etat ne peut pas payer les savants et les artistes de la Manufacture selon leur valeur, il peut toujours reconnaître leurs services par des distinctions spéciales qui sont à la fois un encouragement et une récompense. Ces distinctions, ils ont le droit de les attendre, puisqu'elles constituent la compensation virtuellement promise à l'insuffisance des traitements alloués.

M. le Ministre invite M. l'Administrateur à faire ses propositions à cet égard, puis il prend congé de la Commission.

Président : M. *Kaempfen, Directeur des Beaux-Arts.*

M. le Directeur des Beaux-Arts reprend la présidence.

Un Membre, rentrant dans la question des traitements alloués, insiste sur leur insuffisance notoire..... Il est du devoir de la Commission d'émettre le vœu que des augmentations suffisantes soient accordées au personnel de Sèvres dans le plus bref délai possible.

A l'unanimité la Commission adopte et prie M. le Directeur des Beaux-Arts de transmettre ce vœu à M. le Ministre de l'Instruction publique et des Beaux-Arts.

Enfin, sur l'initiative de MM. Hache et Deck, la Commission déclare officiellement que — par les procédés nouveaux dont elle a doté l'industrie — la Manufacture nationale de Sèvres a réalisé un progrès considérable et de la plus haute importance pour l'avenir de la céramique.

M. du Sartel constate que les résultats obtenus l'ont été en raison de vœux émis par la Commission sur la nature des recherches à faire par l'Administration de Sèvres. Mais c'est de pâte demi-dure qu'il s'est agi jusqu'à présent. Il faut, pour compléter la fabrication, s'occuper maintenant de la pâte tendre. La Commission n'est-elle pas d'avis que M. l'Administrateur doive travailler dans ce sens?

M. l'Administrateur déclare qu'il compte, en effet, s'occuper dès à présent de la pâte tendre. Mais c'est un problème qu'il aborde sans inquiétude, car il le considère comme aisément soluble. Les premières difficultés étaient seules redoutables. Elles sont vaincues. Pour le reste, le succès n'est pas douteux.

Acte est donné à M. l'Administrateur de sa déclaration.

On décide incidemment que la nouvelle pâte prendra le nom officiel de « **Nouvelle porcelaine de Sèvres.** »

Il est entendu que la prochaine séance aura lieu au palais des Champs-Elysées, à la fin du mois de juillet; ordre du jour : examen de l'installation des produits exposés par la Manufacture et lecture du rapport de M. du Sartel.

La séance est levée à quatre heures trente minutes.

Le Secrétaire-adjoint,
Jules ROHAUT.

**BIBLIOTHEQUE NATIONALE
DE FRANCE**

FIN

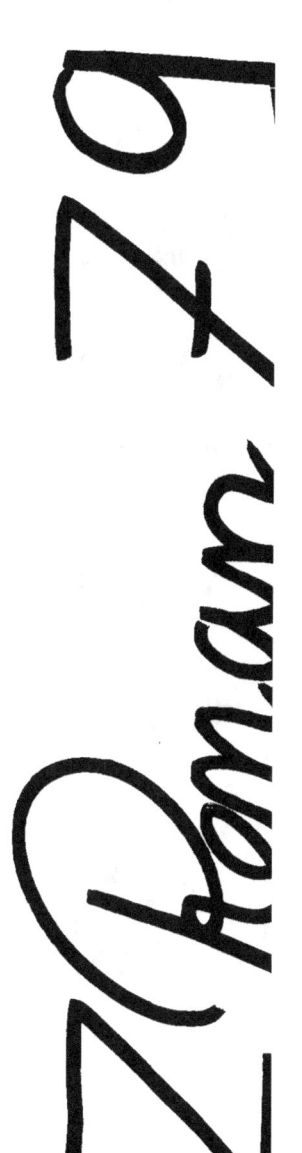

Entier

R 115351

Cde : 23568 Volts : 117 : 17,5

Date : 05.02.98 01AG

Service de la reproduction
PARIS-RICHELIEU

www.ingramcontent.com/pod-product-compliance
Lightning Source LLC
Chambersburg PA
CBHW071433220526
45469CB00004B/1507